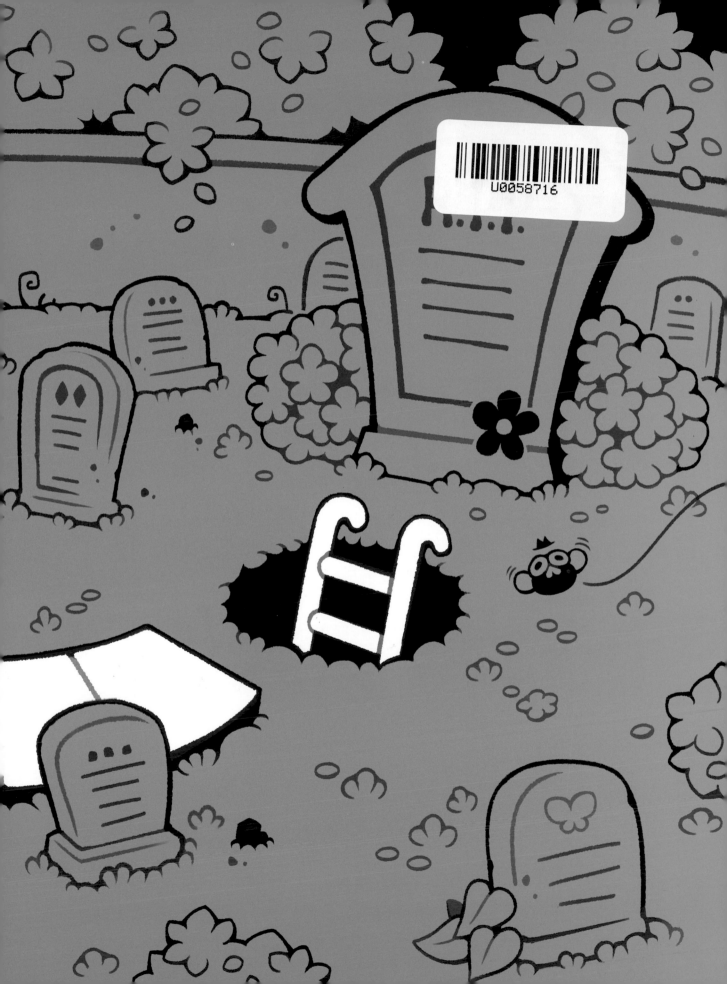

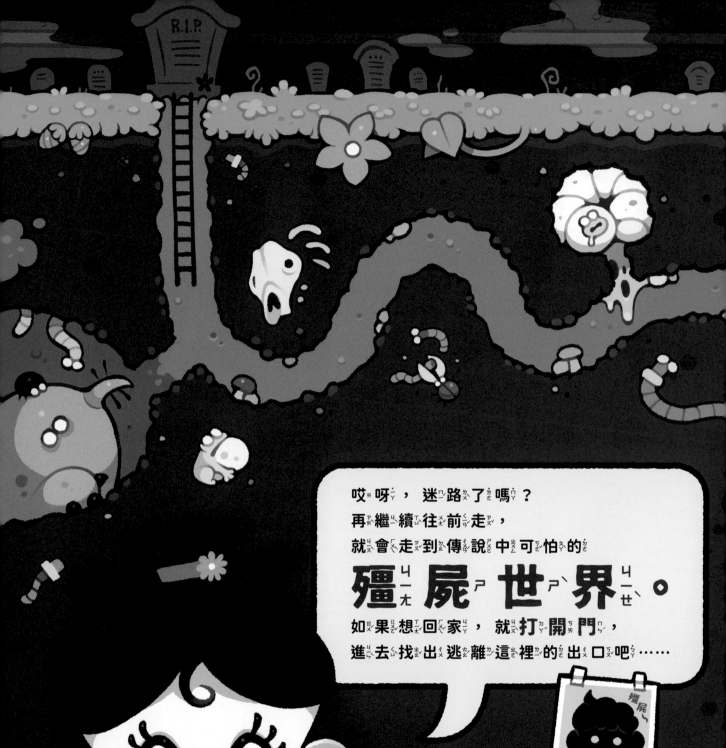

哎呀，迷路了嗎？
再繼續往前走，
就會走到傳說中可怕的
殭屍世界。
如果想回家，就打開門，
進去找出逃離這裡的出口吧……

殭屍
會吃人的可怕「活屍」，
被咬到的人也會變成殭屍喔！

彼艾兒
謎樣的
解說人

蠅頓
黏在你衣服上的蒼蠅

大逃脫！
逃出僵屍小鎮

文圖 香山大我
翻譯 詹慕如

入口

注意
前方就是
僵屍小鎮，
請用力拍門
後進入。

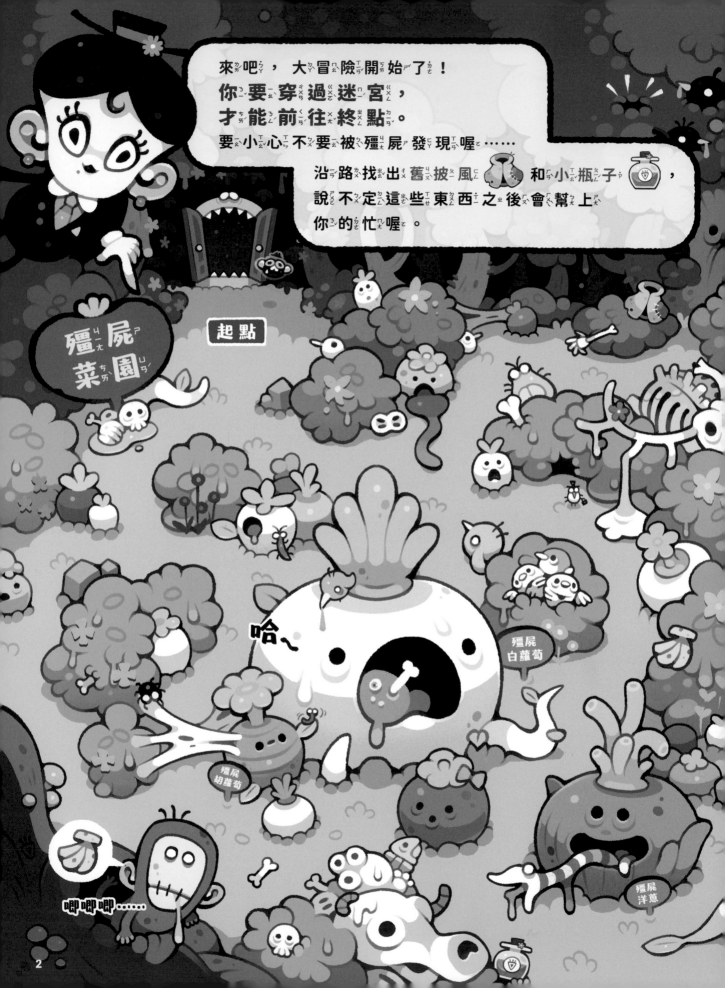

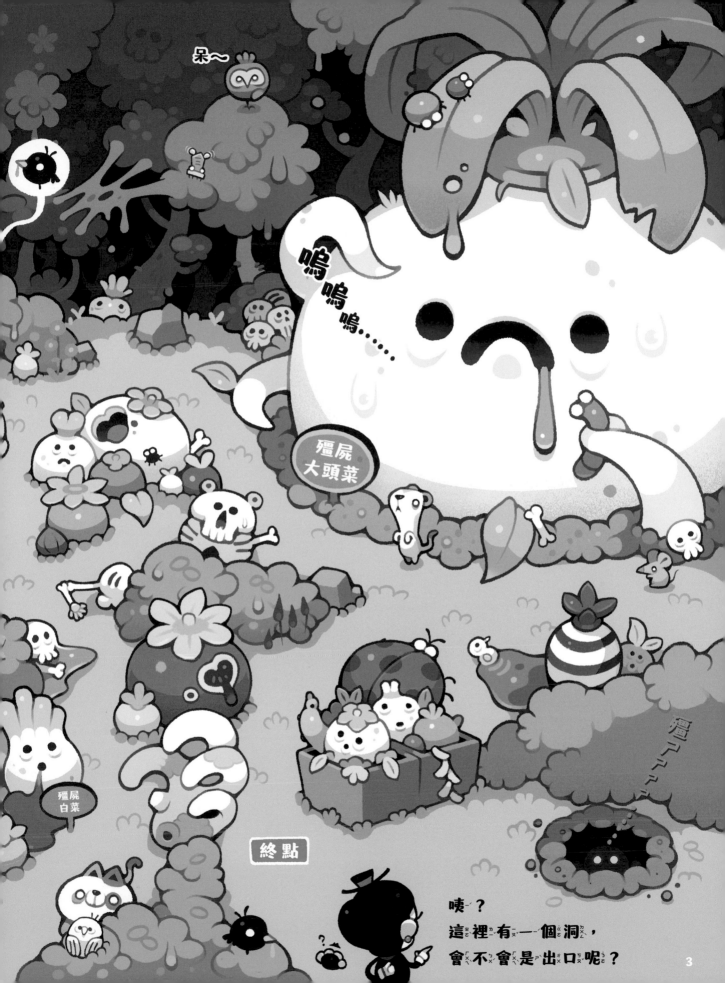

3

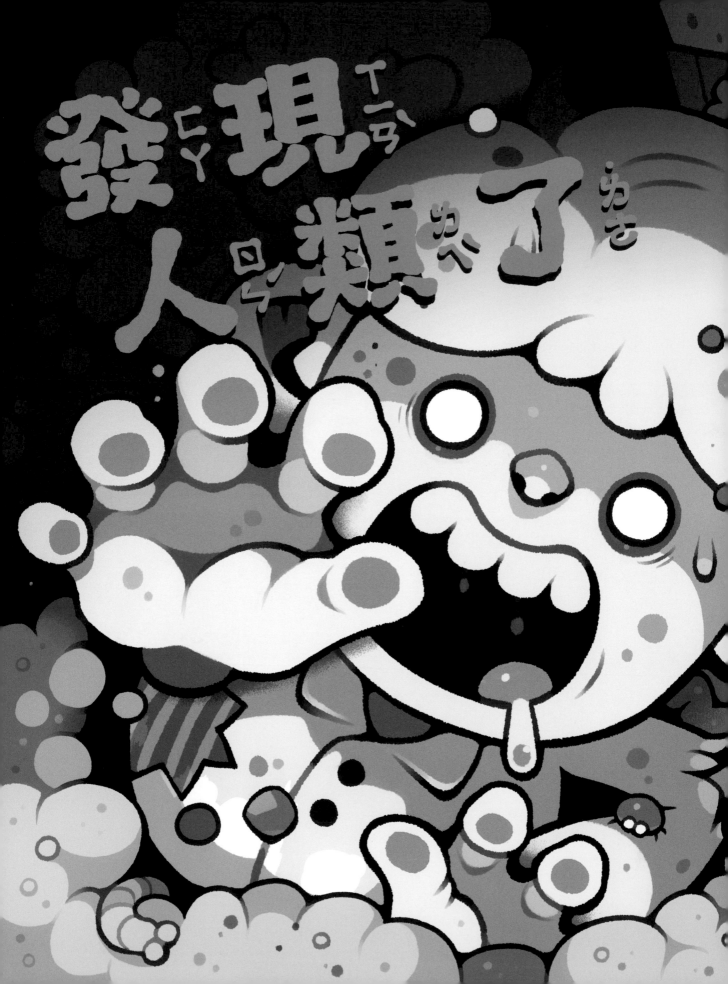

發現人類了

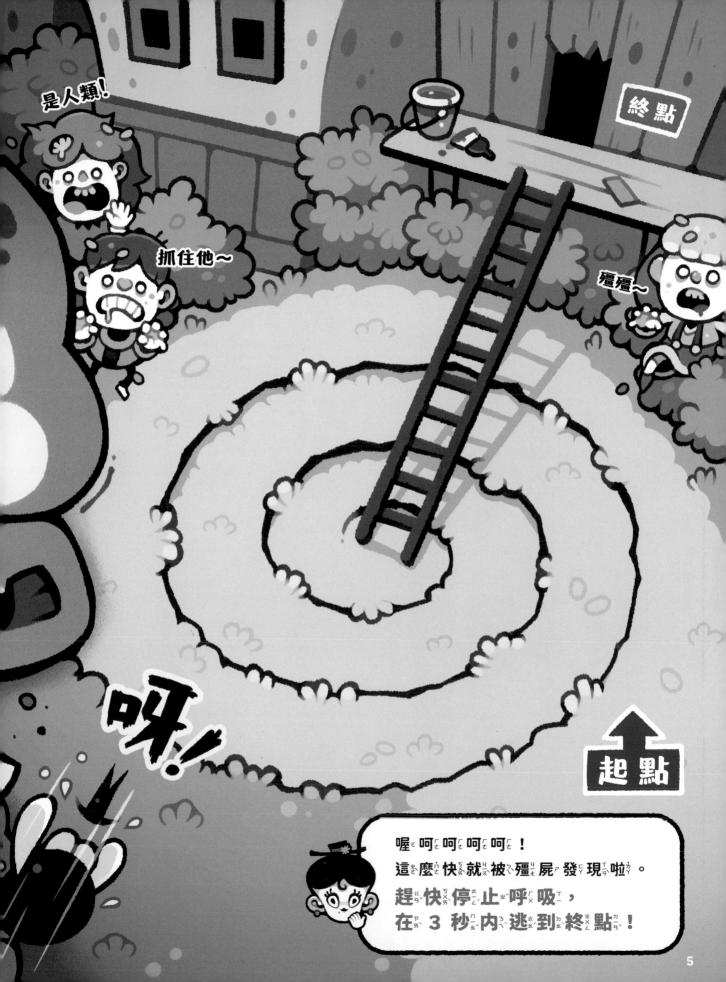

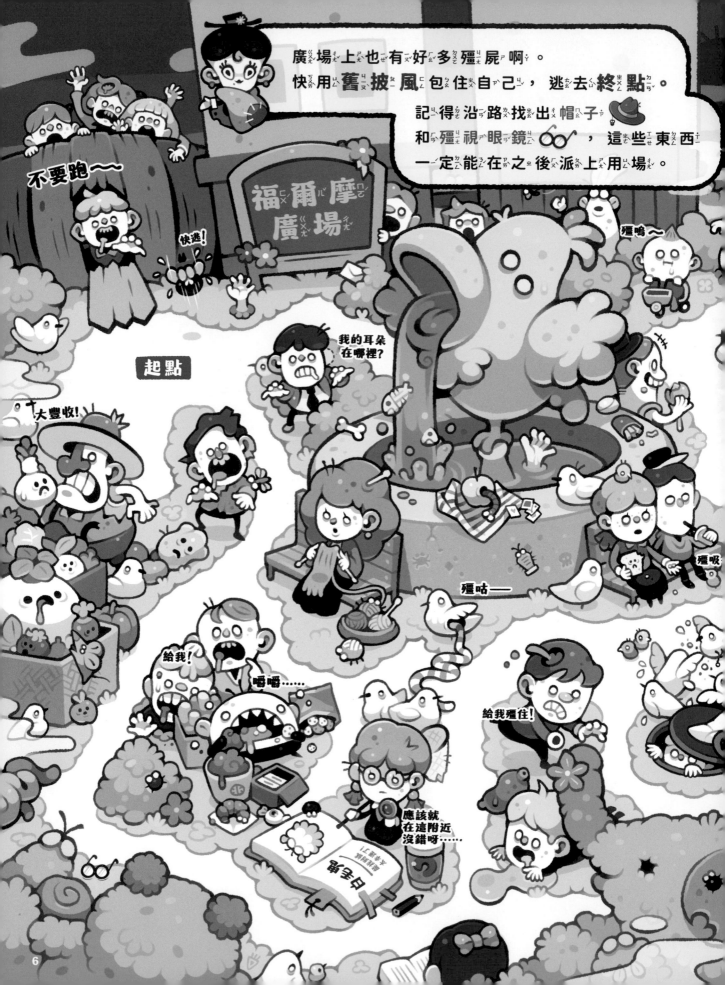

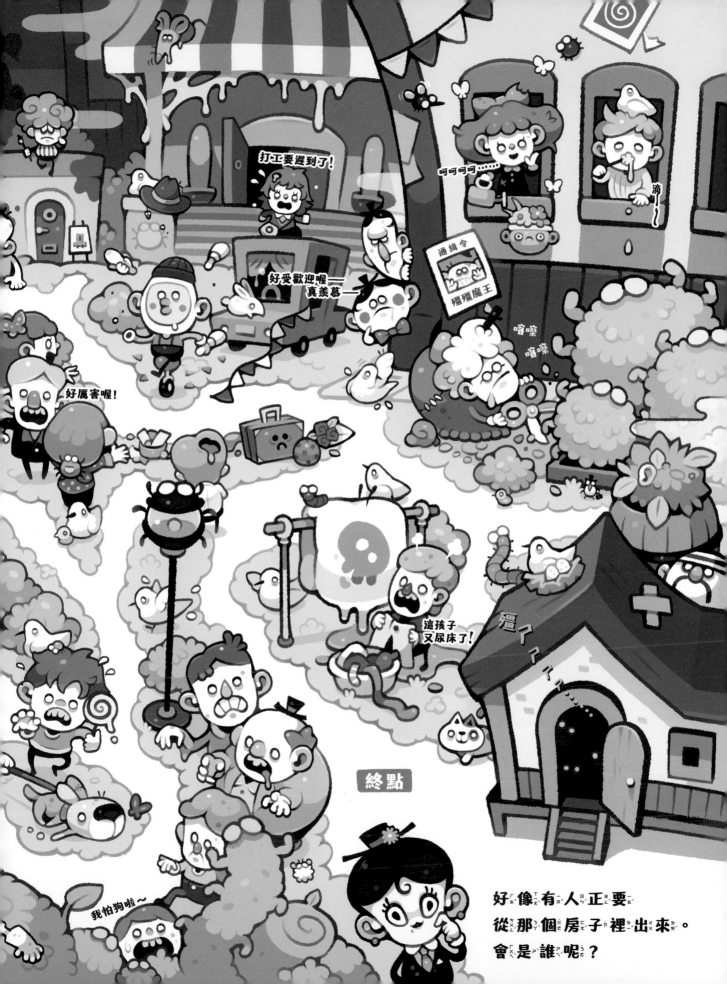

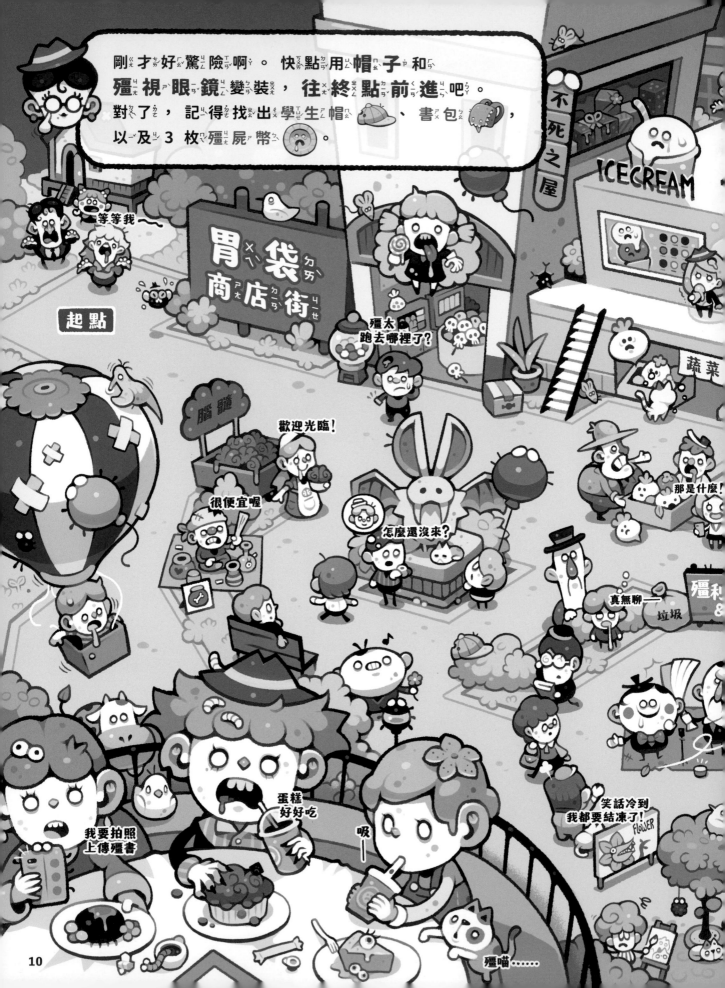

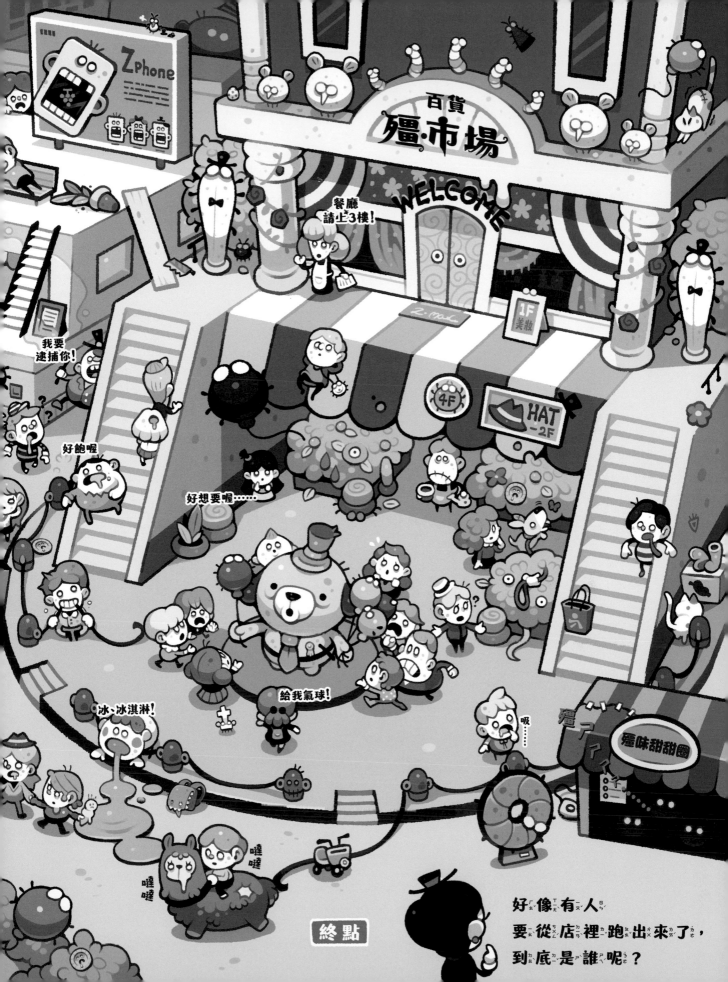

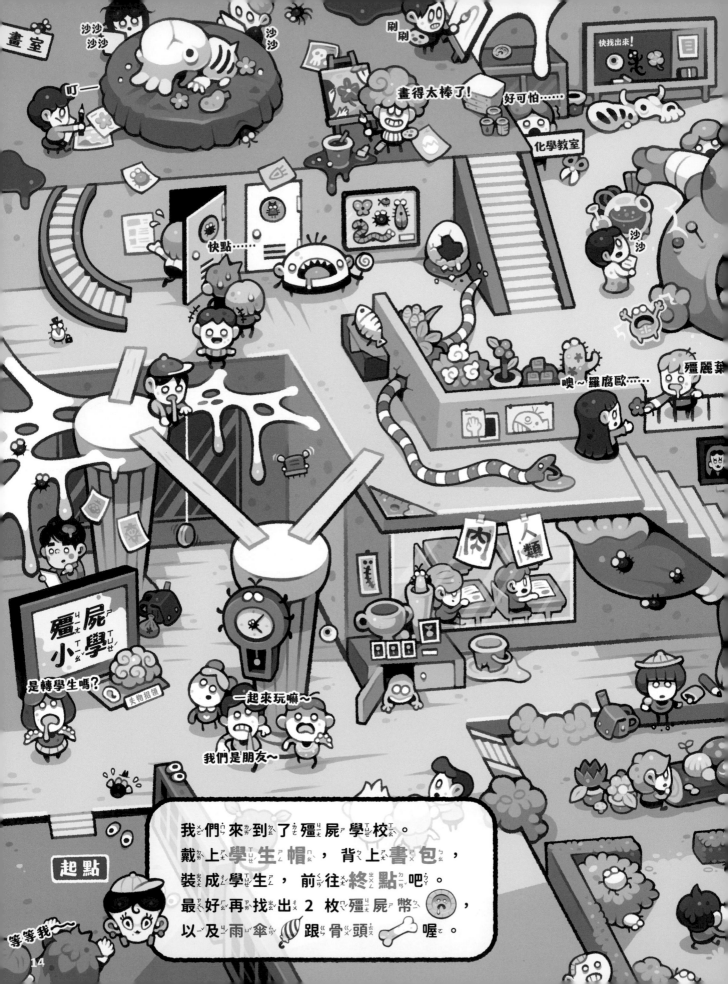

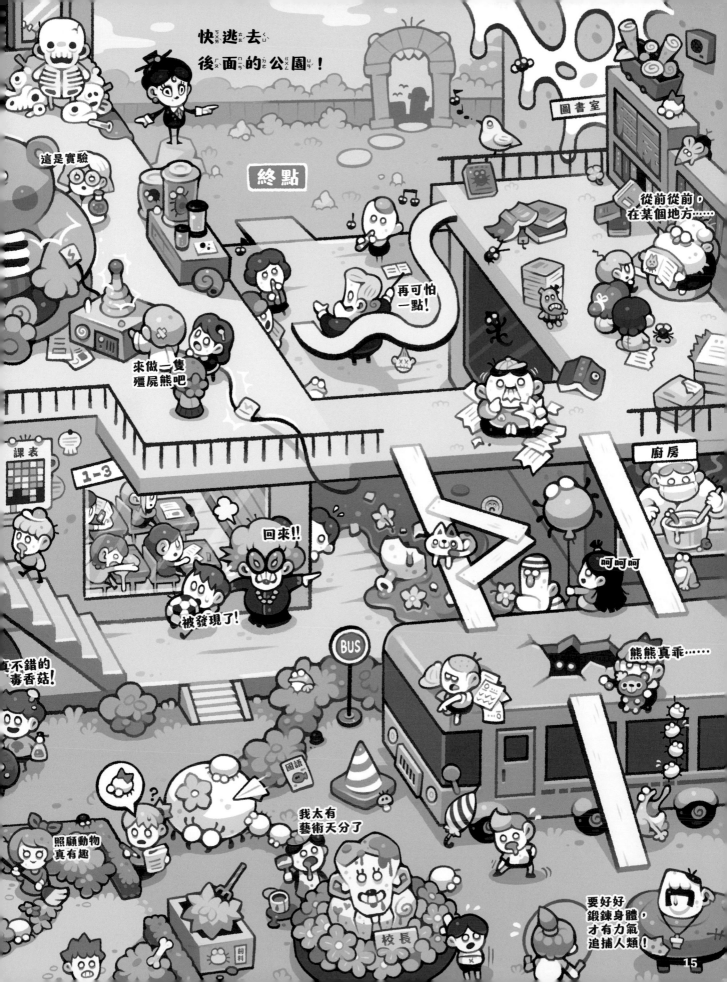

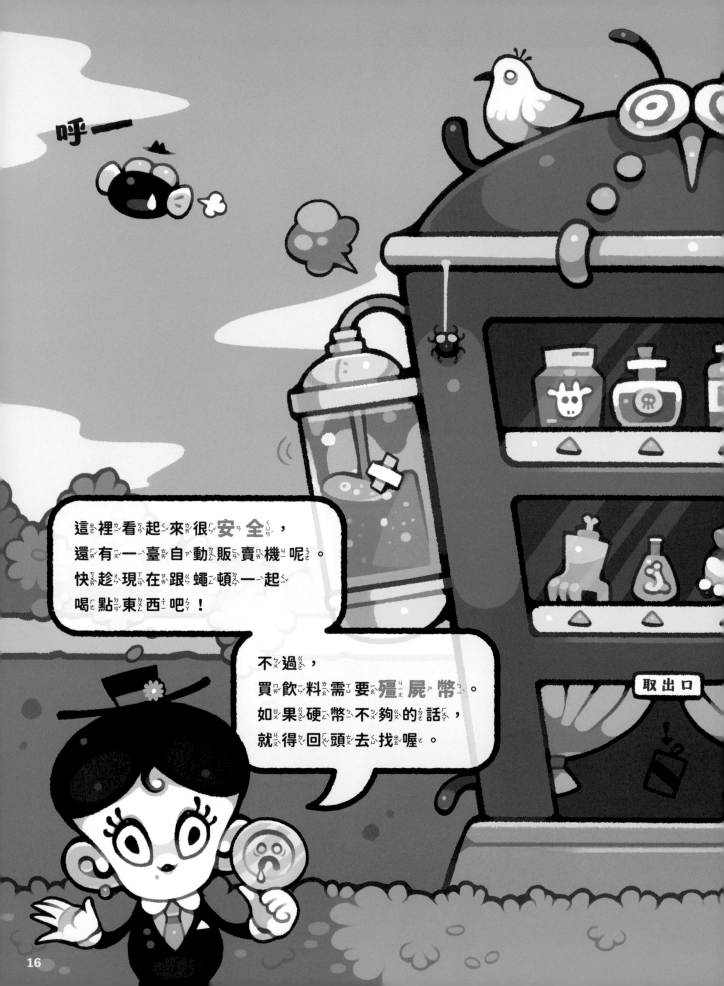

呼一

這裡看起來很安全，
還有一臺自動販賣機呢。
快趁現在跟蠅頓一起
喝點東西吧！

不過，
買飲料需要殭屍幣。
如果硬幣不夠的話，
就得回頭去找喔。

取出口

16

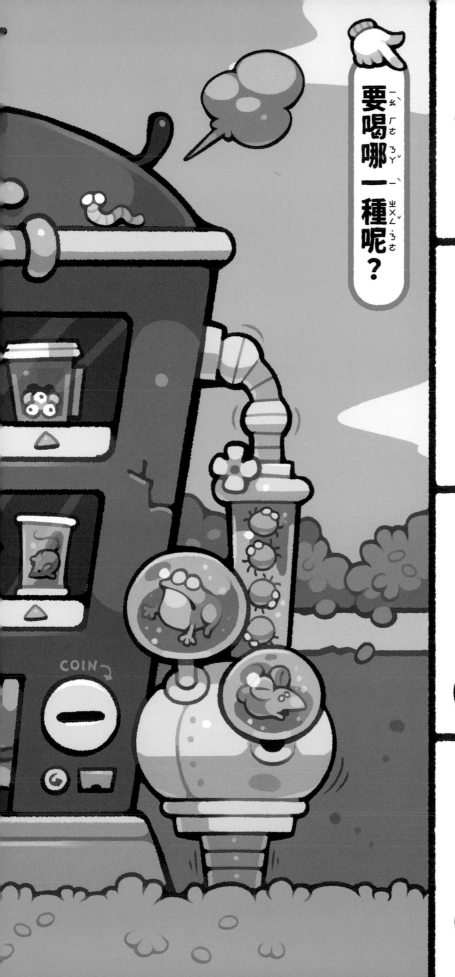

要喝哪一種呢？

眼珠特調

 4枚

放了好多
Q彈有嚼勁的
美味眼珠

瓦斯蘇打

 2枚

最適合
肚子餓的
時候喝

殭屍變身茶

 5枚

喝下去後
會發生
什麼事呢？

蠅蟲汁

 3枚

滿滿一杯
對身體好的
蟲蟲精華

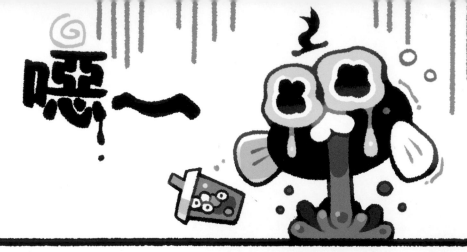

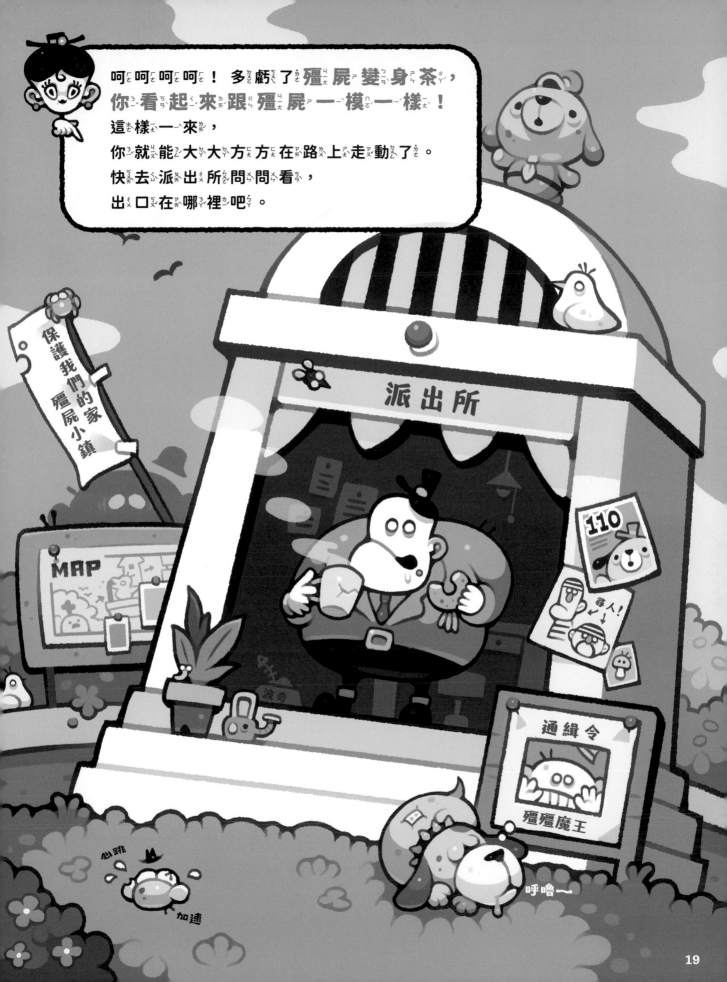

呵ㄜ呵ㄜ呵ㄜ呵ㄜ！多ㄉㄨㄛ虧ㄎㄨㄟ了ㄌㄜ殭ㄐㄧㄤ屍ㄕ變ㄅㄧㄢ身ㄕㄣ茶ㄔㄚˊ，你ㄋㄧˇ看ㄎㄢˋ起ㄑㄧˇ來ㄌㄞˊ跟ㄍㄣ殭ㄐㄧㄤ屍ㄕ一ㄧˋ模ㄇㄛˊ一ㄧˊ樣ㄧㄤˋ！這ㄓㄜˋ樣ㄧㄤˋ一ㄧ來ㄌㄞˊ，你ㄋㄧˇ就ㄐㄧㄡˋ能ㄋㄥˊ大ㄉㄚˋ大ㄉㄚˋ方ㄈㄤ方ㄈㄤ在ㄗㄞˋ路ㄌㄨˋ上ㄕㄤ走ㄗㄡˇ動ㄉㄨㄥˋ了ㄌㄜ。快ㄎㄨㄞˋ去ㄑㄩˋ派ㄆㄞˋ出ㄔㄨ所ㄙㄨㄛˇ問ㄨㄣˋ問ㄨㄣˋ看ㄎㄢˋ，出ㄔㄨ口ㄎㄡˇ在ㄗㄞˋ哪ㄋㄚˇ裡ㄌㄧˇ吧ㄅㄚ。

保護我們的家 殭屍小鎮

MAP

派出所

110

尋人！

波奇

通緝令

殭殭魔王

心跳

加速

呼嚕一

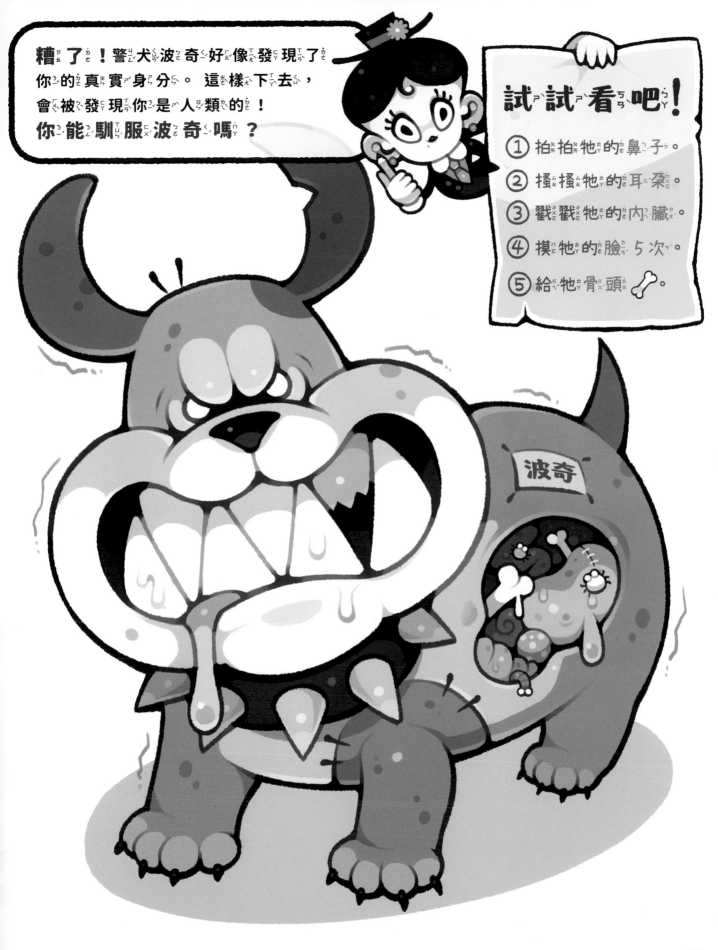

糟了！警犬波奇好像發現了你的真實身分。這樣下去，會被發現你是人類的！你能馴服波奇嗎？

試試看吧！
① 拍拍牠的鼻子。
② 搔搔牠的耳朵。
③ 戳戳牠的內臟。
④ 摸牠的臉 5 次。
⑤ 給牠骨頭。

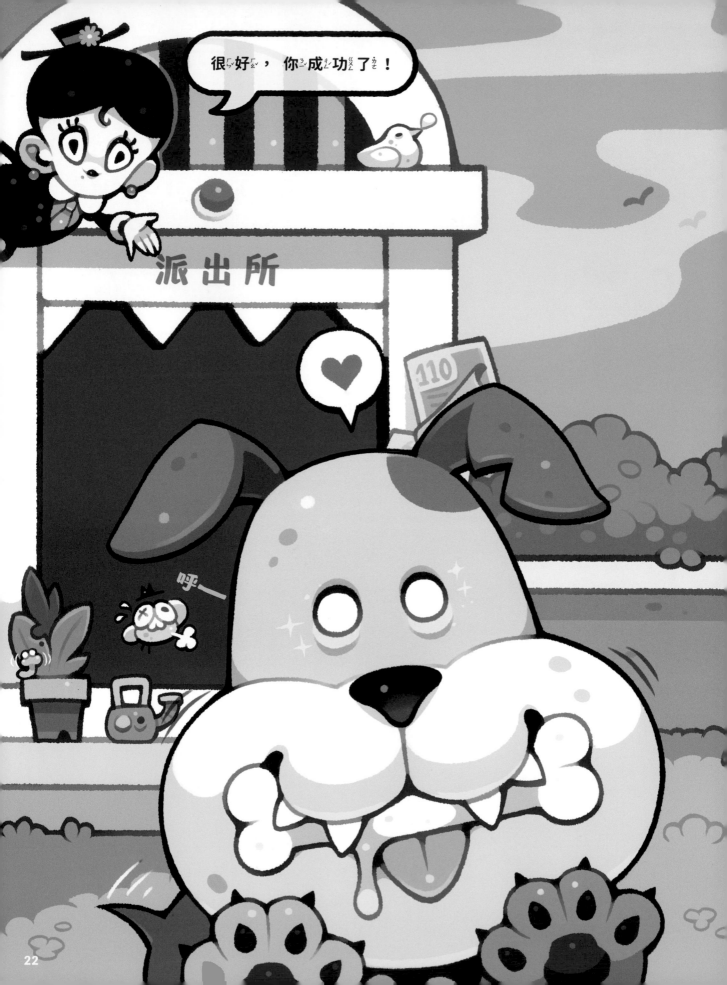

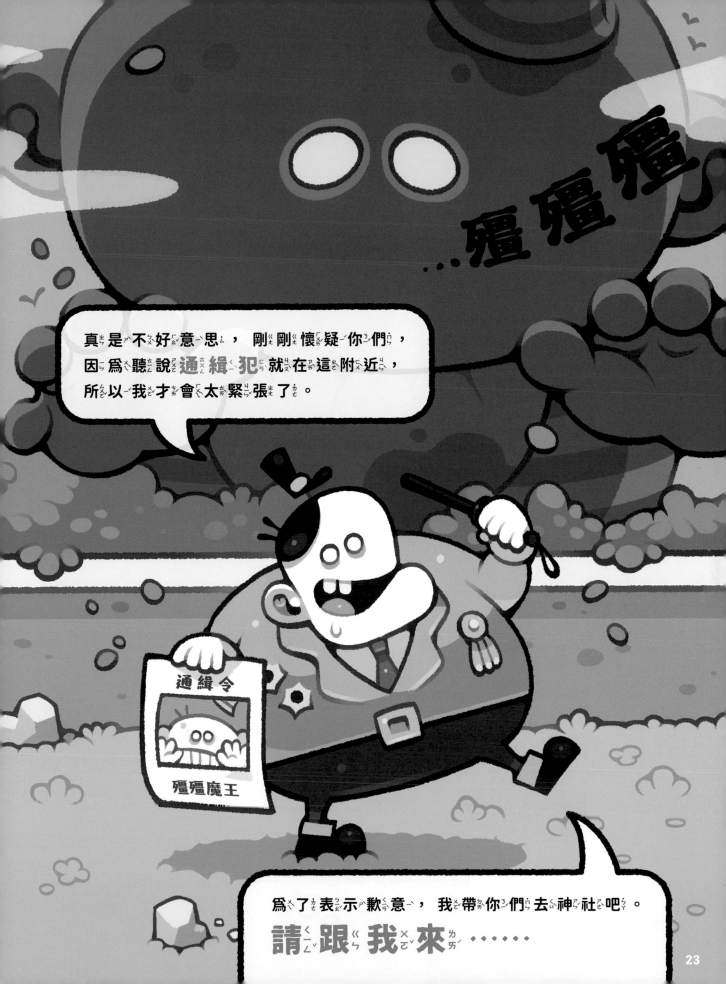

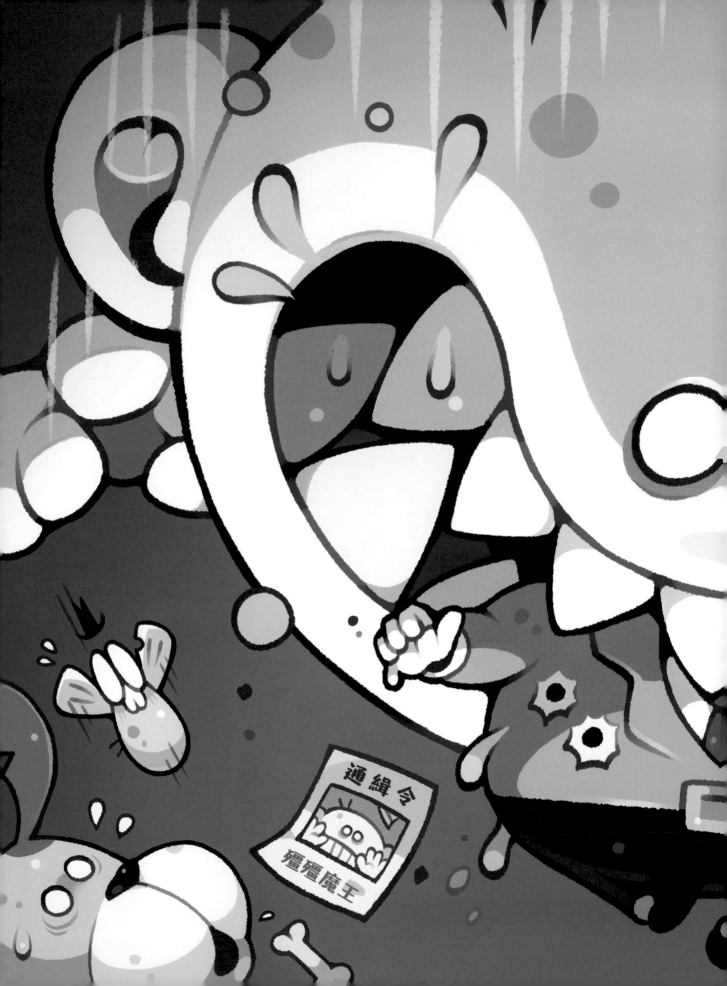

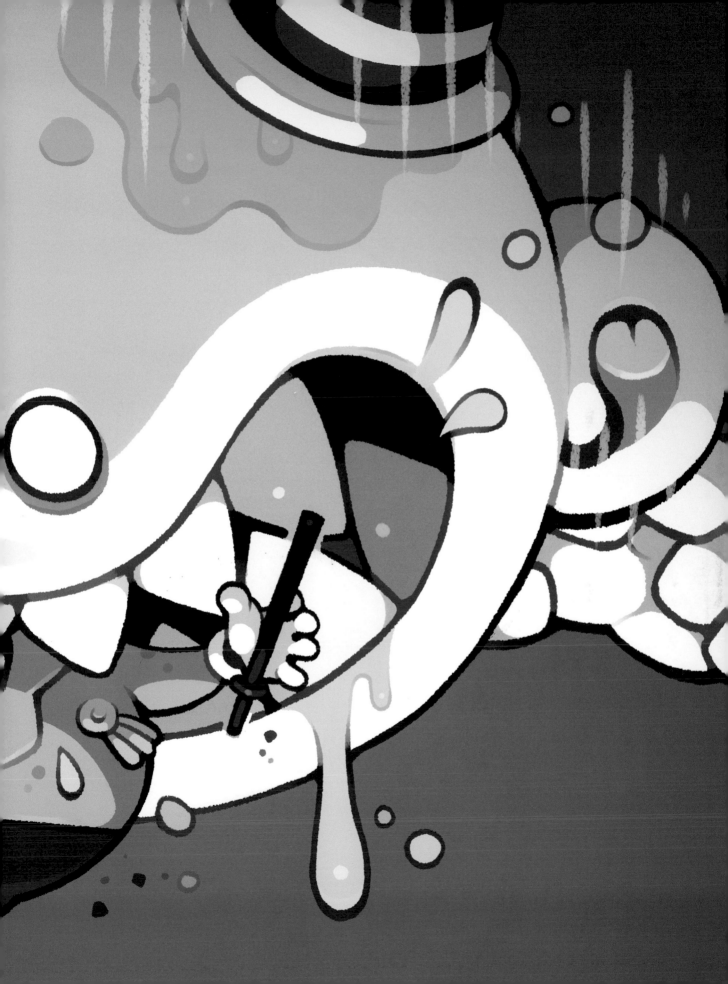

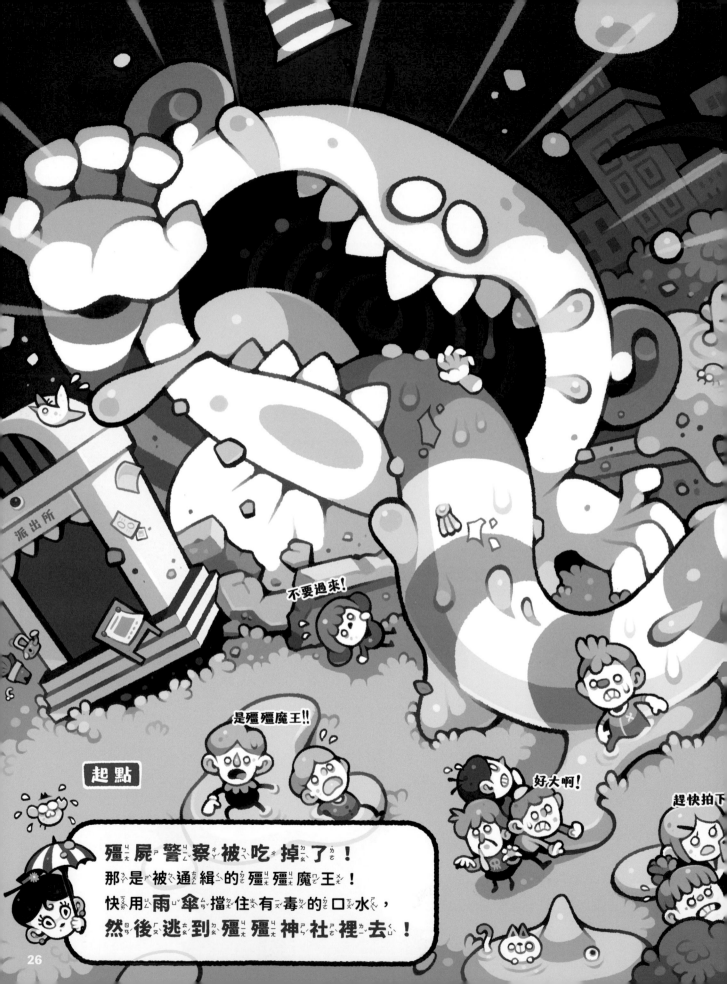

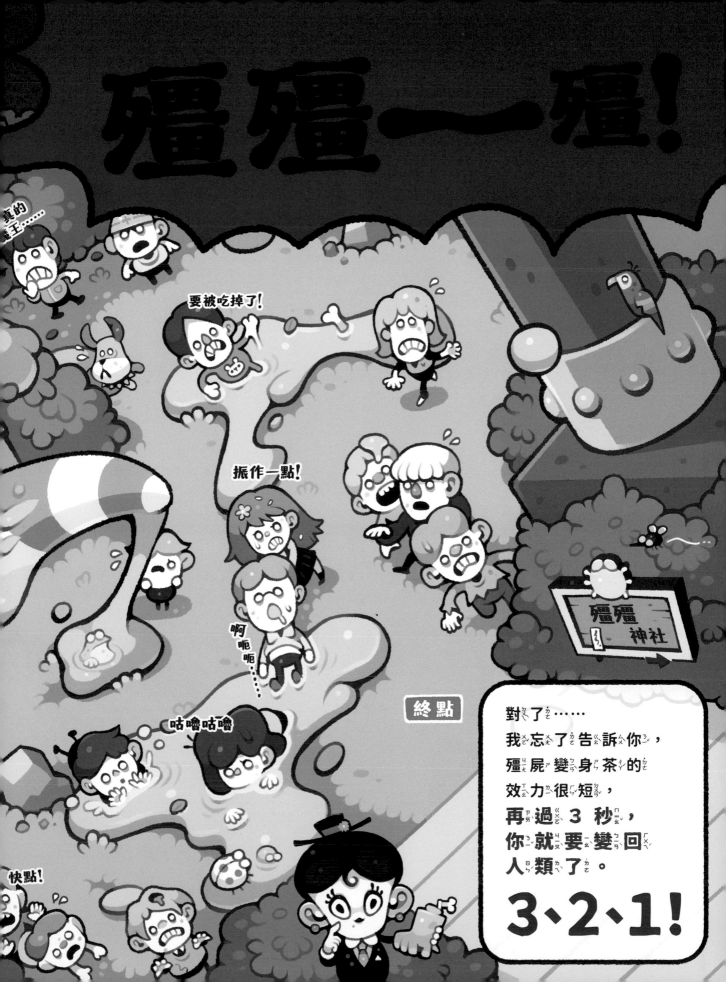

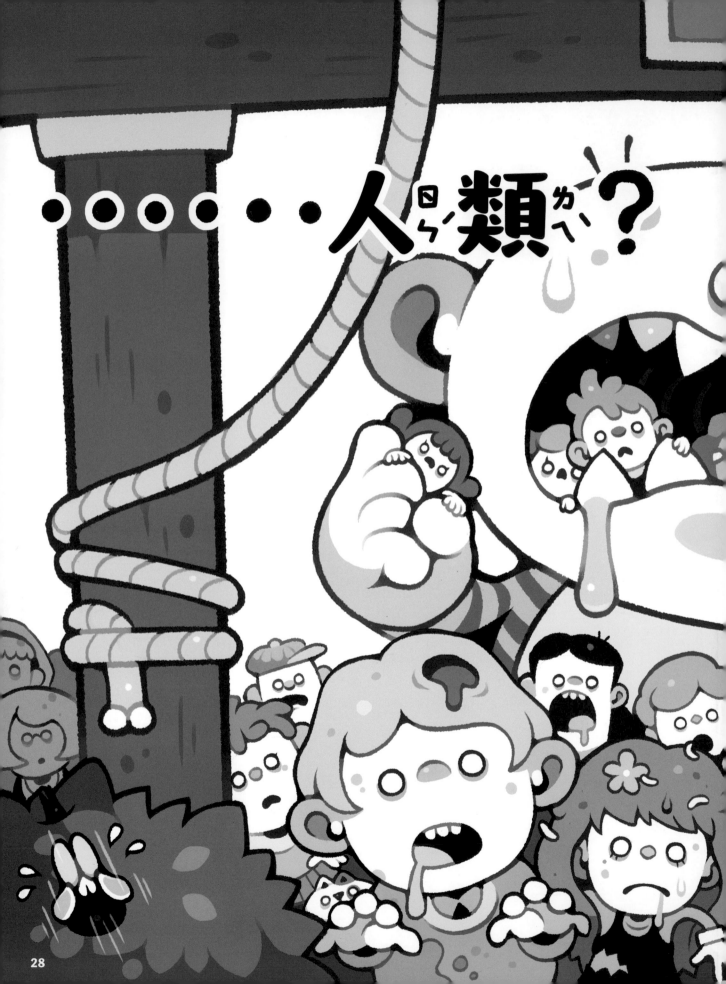

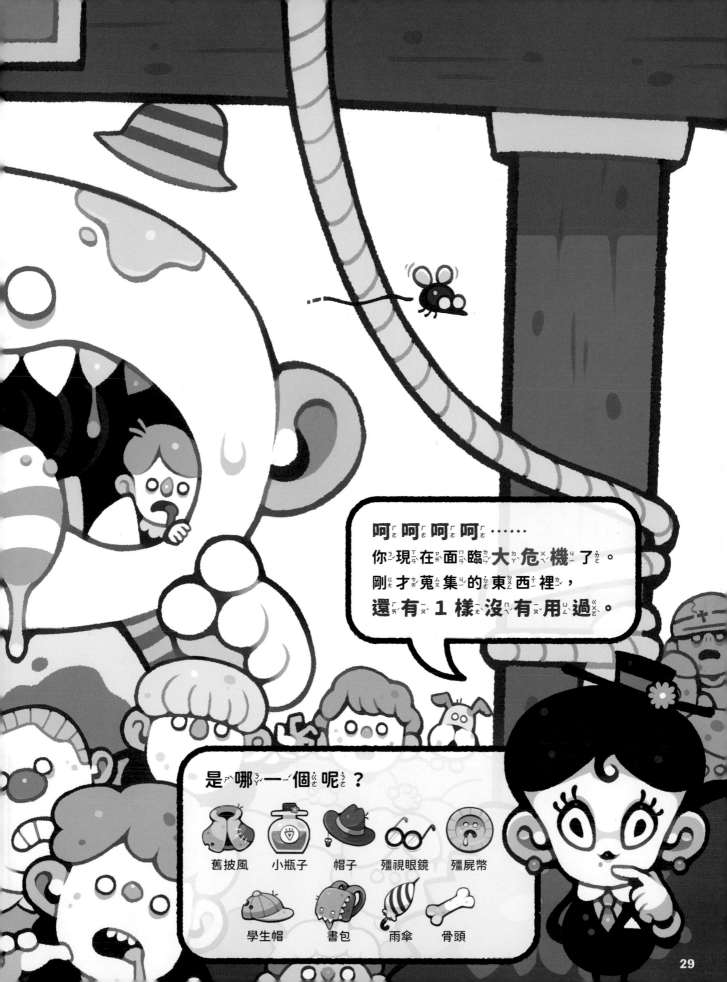

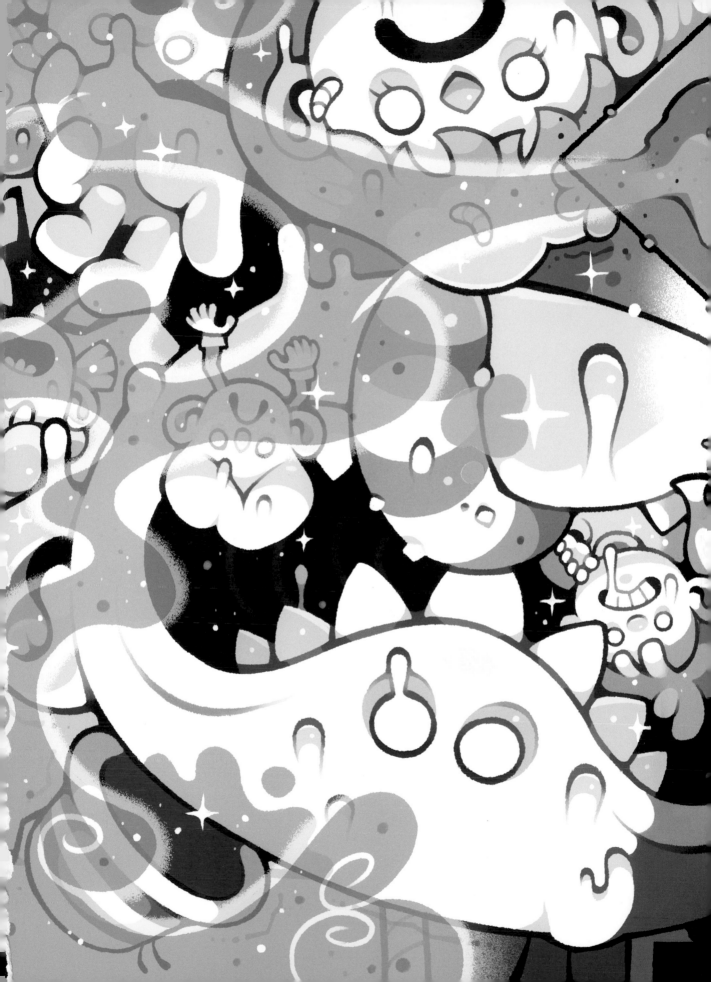

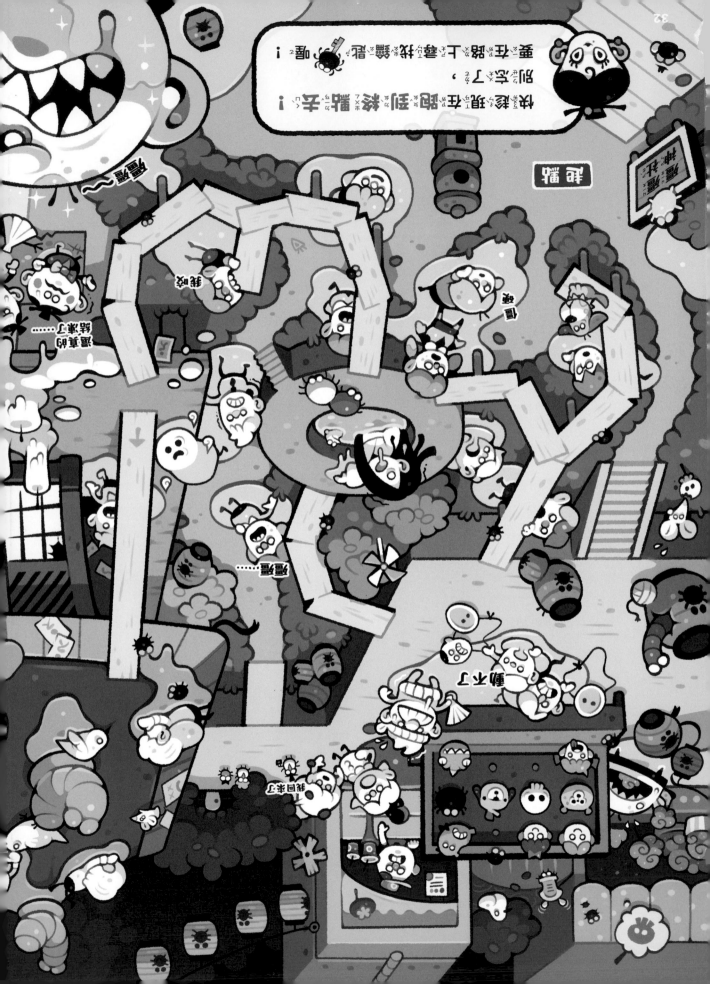

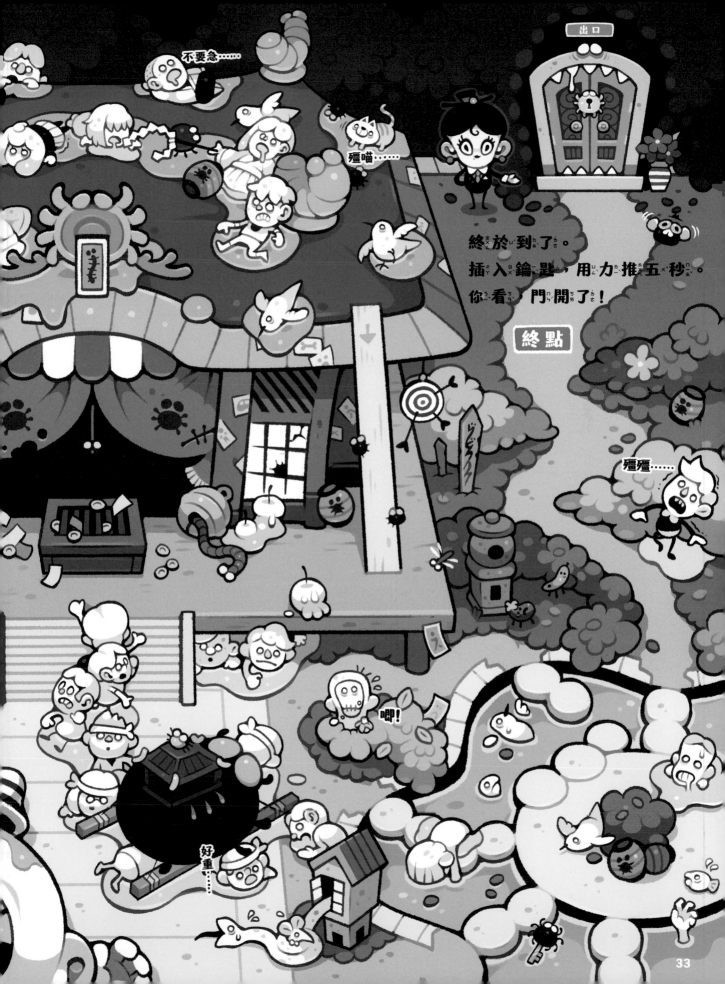

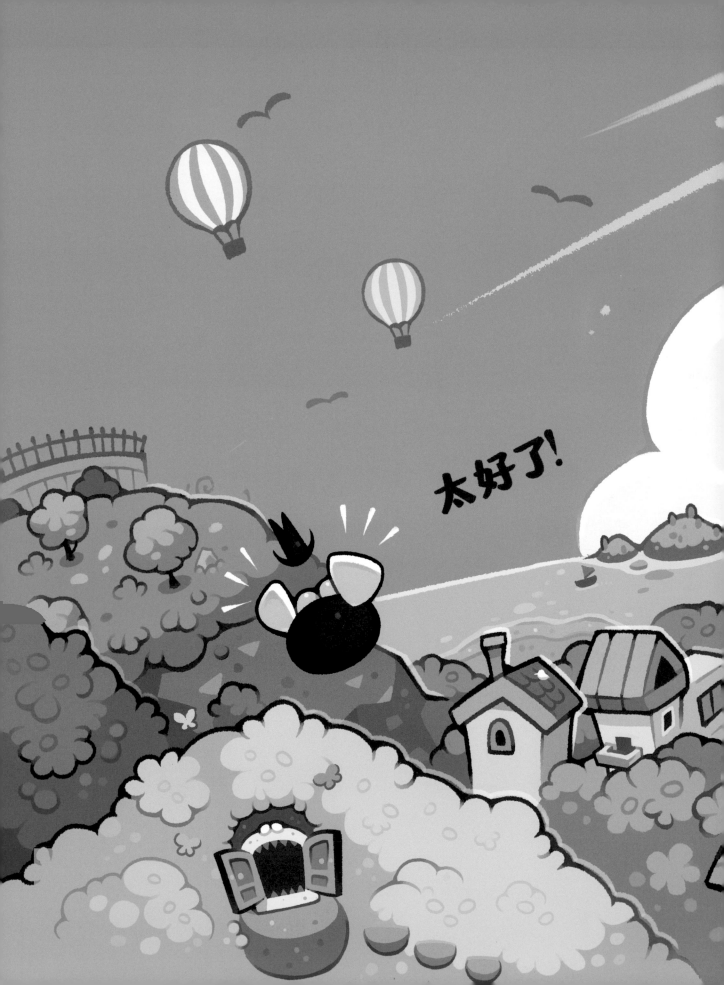

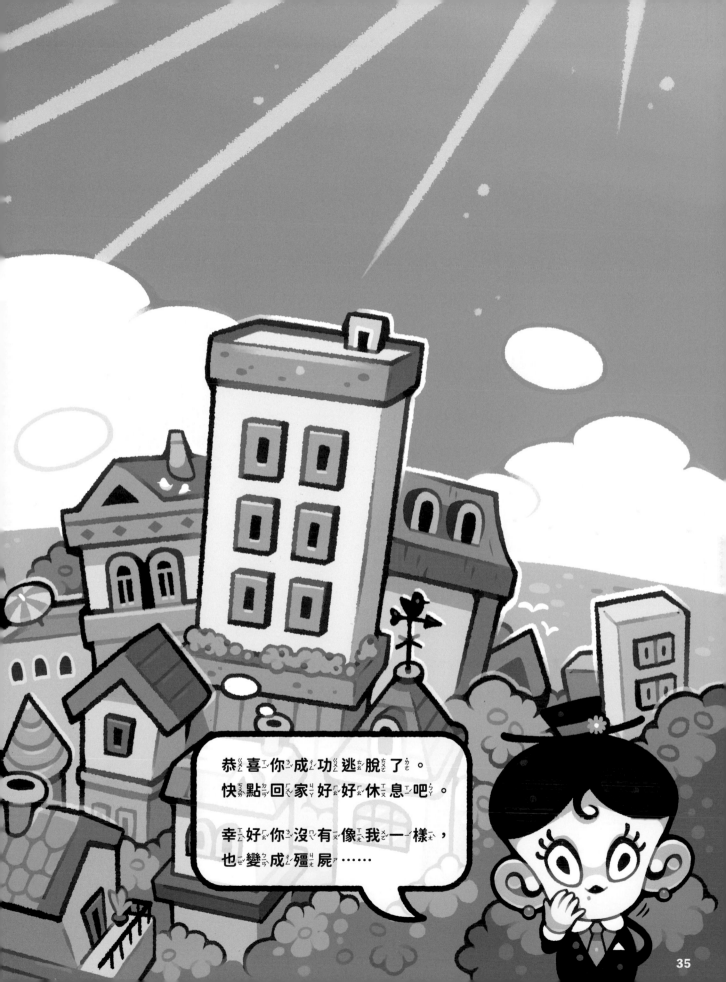

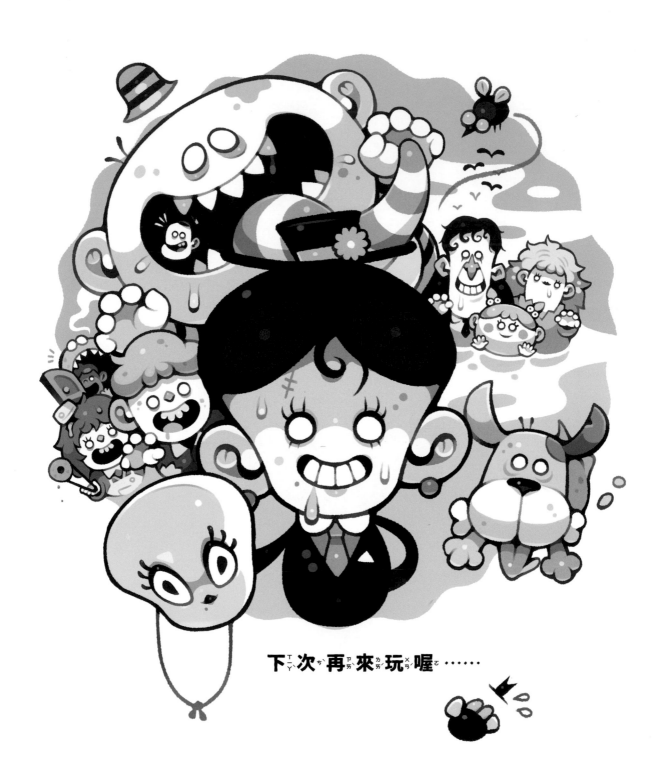

下ㄒㄧㄚˋ次ㄘˋ再ㄗㄞˋ來ㄌㄞˊ玩ㄨㄢˊ喔ㄜ‧ ‧‧‧‧‧

迷宮＆尋寶遊戲解答

迷宮要走 ── 這條路　　逃脫工具在 ◯ 這裡
進階尋寶① 在 ◯ 這裡　　進階尋寶② 在 ◯ 這裡　　進階尋寶③ 在 ◯ 這裡

2-3 殭屍菜園

P6-7 福爾摩廣場

P10-11 胃袋商店街
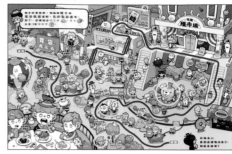

14-15 殭屍小學
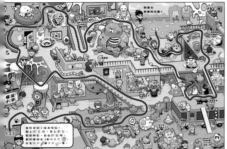

P19
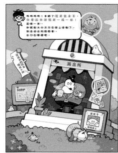

P26
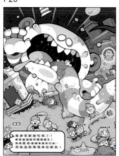

P32-33 殭殭神社
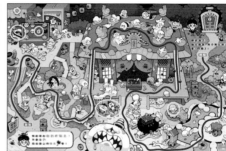

進階尋寶①的問題解答

①殭屍蔬菜……15 個　②殭屍鴿……25 隻　③殭屍貓……10 隻　④殭屍蛙……6 隻　⑤蟲燈籠……19 個

『だっしゅつせよ！ゾンビタウン』（カヤマタイガ）
DASSYUTU SEYO! ZOMBIE TOWN
Copyright © 2020 by Taiga Kayama
Original Japanese edition published by Bunkyosha Co., Ltd., Tokyo, Japan
Complex Chinese edition published by arrangement with Bunkyosha Co., Ltd.
through Japan Creative Agency Inc., Tokyo.
Traditional Chinese copyright © 2022 by CommonWealth Education Media and Publishing Co., Ltd.

繪本 0301

大逃脫！逃出殭屍小鎮

文圖｜香山大我　翻譯｜詹慕如
責任編輯｜謝宗穎　特約編輯｜劉握瑜　美術設計｜林子晴　行銷企劃｜翁郁涵、王予農
天下雜誌群創辦人｜殷允芃　董事長兼執行長｜何琦瑜
兒童產品事業群
副總經理｜林彥傑　總編輯｜林欣靜　主編｜陳毓書　版權主任｜何晨瑋、黃微真
出版者｜親子天下股份有限公司　地址｜台北市 104 建國北路一段 96 號 4 樓
電話｜（02）2509-2800　傳真｜（02）2509-2462　網址｜www.parenting.com.tw
讀者服務專線｜（02）2662-0332　週一～週五：09:00~17:30
傳真｜（02）2662-6048　客服信箱｜bill@cw.com.tw
法律顧問｜台英國際商務法律事務所・羅明通律師　總經銷｜大和圖書有限公司　電話：（02）8990-2588
出版日期｜2022 年 7 月第一版第一次印行　定價｜350 元　書號｜BKKP0301P　ISBN｜978-626-305-236-9（精裝）
訂購服務
親子天下 Shopping｜shopping.parenting.com.tw　海外・大量訂購｜parenting@cw.com.tw
書香花園｜台北市建國北路二段 6 巷 11 號　電話（02）2506-1635　劃撥帳號｜50331356　親子天下股份有限公司

國家圖書館出版品預行編目 (CIP) 資料

大逃脫!逃出殭屍小鎮/香山大我文,圖；詹慕如翻譯.
-- 第一版. -- 臺北市：親子天下股份有限公司, 2022.07
44面；20x26公分. -- (繪本；301)
注音版
譯自：だっしゅつせよ！ゾンビタウン
ISBN 978-626-305-236-9(精裝)
1.CST: 益智遊戲 2.CST: 兒童遊戲
997　　　　　　　　　　　　111007033

香山大我
在京都出生長大的插畫家。
最擅長創作有點神祕、有點可怕的角色。
本書為首部繪本作品。

進階尋寶①
也來找找這些吧！

*迷宮跟進階尋寶的解答在版權頁喔。

P2-3 殭屍菜園

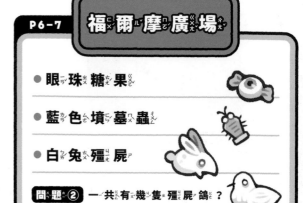

- 狐獴殭屍
- 橘色墳墓蟲
- 骷髏符號

我長得跟墳墓的形狀一樣喔

問題① 一共有幾株殭屍蔬菜？

指的是有長出臉的蔬菜喔

P6-7 福爾摩廣場

- 眼珠糖果
- 藍色墳墓蟲
- 白兔殭屍

問題② 一共有幾隻殭屍鴿？

P10-11 胃袋商店街

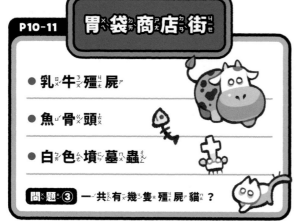

- 乳牛殭屍
- 魚骨頭
- 白色墳墓蟲

問題③ 一共有幾隻殭屍貓？

P14-15 殭屍小學

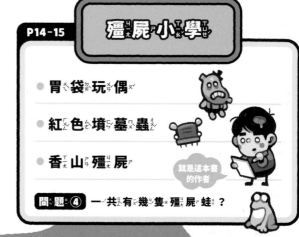

- 胃袋玩偶
- 紅色墳墓蟲
- 香山殭屍

就是這本書的作者

問題④ 一共有幾隻殭屍蛙？

P32-33 殭殭神社

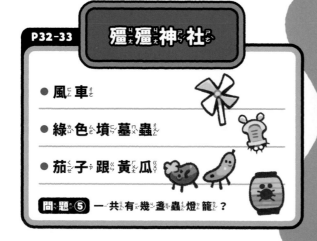

- 風車
- 綠色墳墓蟲
- 茄子跟黃瓜

問題⑤ 一共有幾盞蟲燈籠？

進階尋寶②
再來找找這些吧！

難度

- 遠方疊疊魔王的影子 ★★☆☆☆

藏在廣場、商店街和小學裡喔。

- 石頭的符號 ★★★☆☆

菜園、廣場、商店街、小學和神社裡都各藏了1個喔。

- 「殭屍」字樣 ★★★★★

只有1個，藏在某個地方。